书法集字创作宝典

集字创作

草书

律诗
绝句
宋词
曲赋短文

胡紫桂 主编

湖南美术出版社

图书在版编目（CIP)数据

书法集字创作宝典. 草书律诗、绝句、宋词、曲赋短文 / 胡紫桂主编. —
长沙：湖南美术出版社,2020.6

ISBN 978-7-5356-9029-6

Ⅰ. ①书… Ⅱ. ①胡… Ⅲ. ①汉字－碑帖－中国－古代②草书－碑帖－中
国－古代 Ⅳ. ①J292.21

中国版本图书馆CIP数据核字(2019)第294624号

书 法 集 字 创 作 宝 典
SHUFA JIZI CHUANGZUO BAODIAN

草书律诗 绝句 宋词 曲赋短文
CAOSHU LÜSHI JUEJU SONGCI QUFU DUANWEN

出 版 人：	黄　啸
策　　划：	胡紫桂
主　　编：	胡紫桂
编　　著：	李邵萍　李　莉
责任编辑：	彭　英　邹方斌
装帧设计：	造书房
出版发行：	湖南美术出版社（长沙市东二环一段622号）
经　　销：	湖南省新华书店
制版印刷：	郑州新海岸电脑彩色制印有限公司
开　　本：	787mm×1092mm　1/40
印　　张：	6.3
版　　次：	2020年6月第1版
印　　次：	2020年6月第1次印刷
书　　号：	ISBN 978-7-5356-9029-6
定　　价：	39.80元

出版说明

我们爱书法，学习书法，研究书法，目的是要能创作、会创作，创作出好作品，得到书界的认可，成名成家。这大概是多数书法学习者的理想。然而，书法创作又极其不易，许多人朝临暮写，废寝忘食，十年八载还不知创作为何物，临摹时可以有模有样，创作时则一筹莫展，甚至不知如何下笔，平时临帖所学怎么也与创作衔接不起来，徒有一身"依葫芦画瓢"的临帖功夫而无处施展。

那么，我们究竟该如何从临摹过渡到创作呢？究竟该如何将平日所学化为己用，巧妙地融入创作中去呢？常见的方式当然是将书法经典作品反复临摹，领略其笔墨的韵味，细察其结构的奥妙，做到心领神会，烂熟于心。只等到有一天悟出真谛，懂得将林林总总的碑帖融会贯通，信手拈来，娴熟自如地加以运用，进而推陈出新，抒发个性情怀，铸就精彩风格，或如云如烟，或如铁如银，或如霜叶，或如瀑水，便能赢得自己的一片天空。

问题是要达到这种境界，既需要经年累月的耕耘，心无旁骛的投入，也少不了坐看云起的心境，红袖添香的氛围。而今天，鳞次栉比的高楼大厦，川流不息的来往车辆，早将我们的生命历程切割成支离的片段，已将那看云看山看水的心境挤压得喘不过气来，人们行色匆匆，一路风尘，也不见了那墨香浸润的浪漫。有什么方法，有什么途径，能让

我们拾掇起那零碎的光阴，高效、快捷、愉悦地从临摹走向创作呢？

我结合自身的书法专业学习背景与临摹创作经验，根据在中国美院学习期间集字作业实践中临摹过渡到创作的课程，萌生了编辑一套图书，帮助书法学习者在较短时间内捅破书法临摹与创作这层窗户纸，通往自由创作阳关大道的念头，以便于渴望迅速进入创作状态的书法学习者早日摆脱临摹的束缚，通过集字创作的方式到达创作的彼岸。

十年前，我在湖南美术出版社工作期间实现了这个愿望。我主编的"经典碑帖集字创作蓝本"系列丛书至今已出版四辑三十二本，深得读者厚爱。但由于当时水平所限，书中难免有一些错讹之处，比如原文的错、漏字，书法风格的不统一等。

本丛书在"经典碑帖集字创作蓝本"系列的基础之上进行了全面修订，改正了错讹，统一了风格，充实了内容，变换了形式，降低了总价。现汇集出版，借此以飨读者并祈指正。

胡紫桂于长沙两溪草堂

己亥初夏

目录

草书 曲赋短文　　　　　　181

律 诗

（草书正文）

【杜审言·和晋陵陆丞早春游望】　独有宦游人，偏惊物候新。云霞出海曙，梅柳渡江春。淑气催黄鸟，晴光转绿蘋。忽闻歌古调，归思欲沾巾。

【王勃·送杜少府之任蜀州】　城阙辅三秦，风烟望五津。与君离别意，同是宦游人。海内存知己，天涯若比邻。无为在歧路，儿女共沾巾。

3

滕王高阁临江渚，佩玉鸣鸾罢歌舞。画栋朝飞南浦云，珠帘暮卷西山雨。闲云潭影日悠悠，物换星移几度秋！阁中帝子今何在？槛外长江空自流。

王子安诗王勃诗

【王勃·滕王阁诗】 滕王高阁临江渚，佩玉鸣鸾罢歌舞。画栋朝飞南浦云，珠帘暮卷西山雨。闲云潭影日悠悠，物换星移几度秋！阁中帝子今何在？槛外长江空自流。

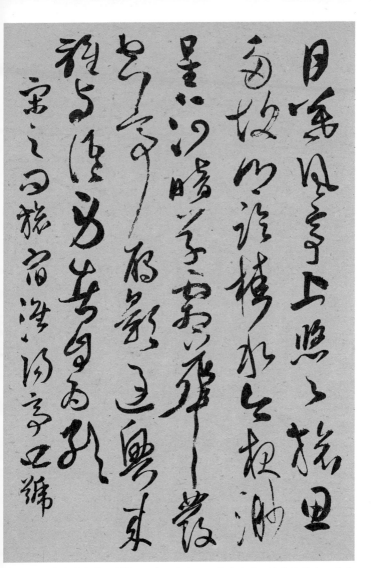

【宋之问·旅宿淮阳亭口号】 日暮风亭上，悠悠旅思多。故乡临桂水，今夜渺星河。暗草霜华发，空亭雁影过。兴来谁与语，劳者自为歌。

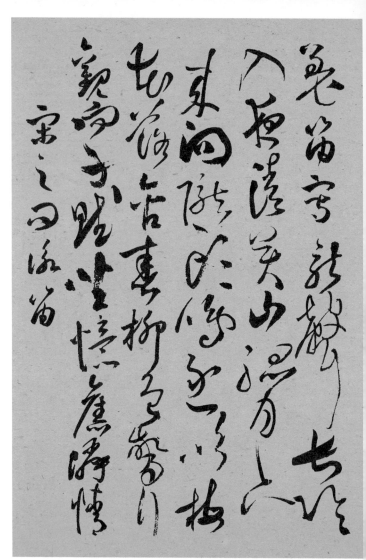

【宋之问·咏笛】 羌笛写龙声，长吟入夜清。关山孤月下，来向陇头鸣。逐吹梅花落，含春柳色惊。行观向子赋，坐忆旧邻情。

【宋之问·题大庾岭北驿】 阳月南飞雁，传闻至此回。我行殊未已，何日复归来。江静潮初落，林昏瘴不开。明朝望乡处，应见陇头梅。

因来物外情，负杖阅岩耕。源水看花入，幽林采药行。野人相问姓，山鸟自呼名。去去独吾乐，无然愧此生。

宋之问·陆浑山庄

【宋之问·陆浑山庄】 归来物外情，负杖阅岩耕。源水看花入，幽林采药行。野人相问姓，山鸟自呼名。去去独吾乐，无然愧此生。

8

洛阳城里花如雪，陆浑山中今始发。旦别河桥杨柳风，夕卧伊川桃李月。伊川桃李正芳新，寒食山中酒复春。野老不知尧舜力，酣歌一曲太平人。

【宋之问·寒食还陆浑别业】 洛阳城里花如雪，陆浑山中今始发。旦别河桥杨柳风，夕卧伊川桃李月。伊川桃李正芳新，寒食山中酒复春。野老不知尧舜力，酣歌一曲太平人。

【沈佺期·杂诗】　闻道黄龙戍，频年不解兵。可怜闺里月，长在汉家营。少妇今春意，良人昨夜情。谁能将旗鼓，一为取龙城。

【张九龄·望月怀远】 海上生明月，天涯共此时。情人怨遥夜，竟夕起相思。灭烛怜光满，披衣觉露滋。不堪盈手赠，还寝梦佳期。

11

草书作品

【孟浩然·临洞庭湖赠张丞相】　八月湖水平，涵虚混太清。气蒸云梦泽，波撼岳阳城。欲济无舟楫，端居耻圣明。坐观垂钓者，徒有羡鱼情。

【孟浩然·与诸子登岘山】 人事有代谢，往来成古今。江山留胜迹，我辈复登临。水落鱼梁浅，天寒梦泽深。羊公碑尚在，读罢泪沾巾。

故人具鸡黍，邀我至田家。绿树村边合，青山郭外斜。开轩面场圃，把酒话桑麻。待到重阳日，还来就菊花。

【孟浩然·过故人庄】 故人具鸡黍，邀我至田家。绿树村边合，青山郭外斜。开轩面场圃，把酒话桑麻。待到重阳日，还来就菊花。

【孟浩然·早寒江上有怀】　木落雁南渡，北风江上寒。我家襄水曲，遥隔楚云端。乡泪客中尽，孤帆天际看。迷津欲有问，平海夕漫漫。

【王湾·次北固山下】 客路青山下，行舟绿水前。潮平两岸阔，风正一帆悬。海日生残夜，江春入旧年。乡书何处达，归雁洛阳边。

吾爱孟夫子，风流天下闻。红颜弃轩冕，白首卧松云。醉月频中圣，迷花不事君。高山安可仰？徒此揖清芬。

李白赠孟浩然

牛渚西江夜，青天无片云。登舟望秋月，空忆谢将军。余亦能高咏，斯人不可闻。明朝挂帆去，枫叶落纷纷。

【李白·夜泊牛渚怀古】　牛渚西江夜，青天无片云。登舟望秋月，空忆谢将军。余亦能高咏，斯人不可闻。明朝挂帆去，枫叶落纷纷。

18

【李白·听蜀僧濬弹琴】 蜀僧抱绿绮，西下峨嵋峰。为我一挥手，如听万壑松。客心洗流水，余响入霜钟。不觉碧山暮，秋云暗几重。

【李白·渡荆门送别】　渡远荆门外，来从楚国游。山随平野尽，江入大荒流。月下飞天镜，云生结海楼。仍怜故乡水，万里送行舟。

凤凰台上凤凰游，凤去台空江自流。吴宫花草埋幽径，晋代衣冠成古丘。三山半落青天外，二水中分白鹭洲。总为浮云能蔽日，长安不见使人愁。

【李白·登金陵凤凰台】 凤凰台上凤凰游，凤去台空江自流。吴宫花草埋幽径，晋代衣冠成古丘。三山半落青天外，二水中分白鹭洲。总为浮云能蔽日，长安不见使人愁。

太乙近天都，连山到海隅。白云回望合，青霭入看无。分野中峰变，阴晴众壑殊。欲投人处宿，隔水问樵夫。

【王维·终南山】 太乙近天都，连山到海隅。白云回望合，青霭入看无。分野中峰变，阴晴众壑殊。欲投人处宿，隔水问樵夫。

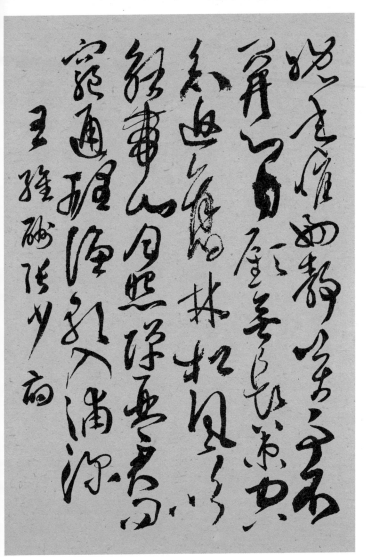

【王维·酬张少府】 晚年惟好静，万事不关心。自顾无长策，空知返旧林。松风吹解带，山月照弹琴。君问穷通理，渔歌入浦深。

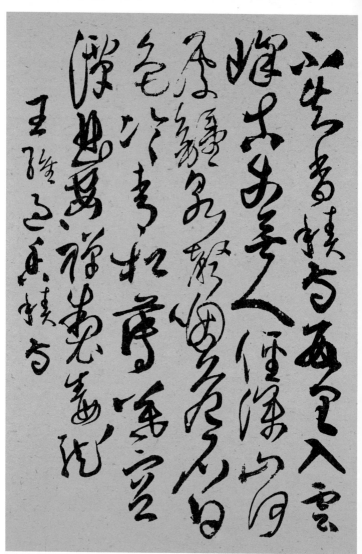

【王维·过香积寺】 不知香积寺，数里入云峰。古木无人径，深山何处钟。泉声咽危石，日色冷青松。薄暮空潭曲，安禅制毒龙。

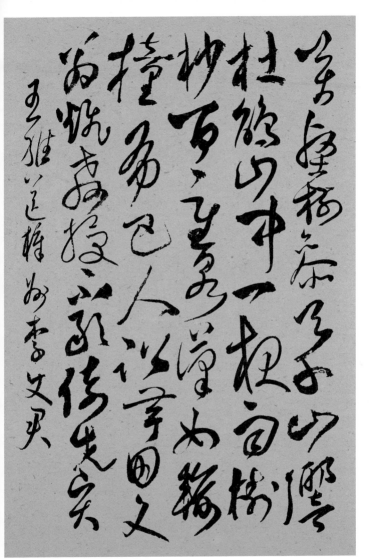

【王维·送梓州李使君】 万壑树参天，千山响杜鹃。山中一夜雨，树杪百重泉。汉女输橦布，巴人讼芋田。文翁翻教授，不敢倚先贤。

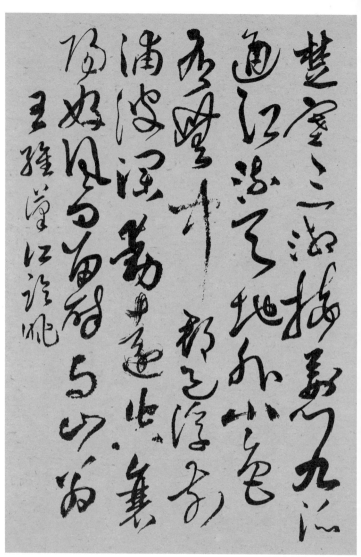

【王维·汉江临眺】 楚塞三湘接，荆门九派通。江流天地外，山色有无中。郡邑浮前浦，波澜动远空。襄阳好风日，留醉与山翁。

【王维·辋川闲居赠裴秀才迪】 寒山转苍翠，秋水日潺湲。倚杖柴门外，临风听暮蝉。渡头余落日，墟里上孤烟。复值接舆醉，狂歌五柳前。

【王维·归嵩山作】 清川带长薄，车马去闲闲。流水如有意，暮禽相与还。荒城临古渡，落日满秋山。迢递嵩高下，归来且闭关。

【王维·终南别业】　中岁颇好道，晚家南山陲。兴来每独往，胜事空自知。
行到水穷处，坐看云起时。偶然值林叟，谈笑无还期。

汉文皇帝有高台，此日登临曙色开。三晋云山皆北向，二陵风雨自东来。关门令尹谁能识？河上仙翁去不回。且欲竟寻彭泽宰，陶然共醉菊花杯。

【崔曙·九日登望仙台呈刘明府】 汉文皇帝有高台，此日登临曙色开。三晋云山皆北向，二陵风雨自东来。关门令尹谁能识？河上仙翁去不回。且欲竟寻彭泽宰，陶然共醉菊花杯。

草书内容（常建·破山寺后禅院）

【常建·破山寺后禅院】 清晨入古寺，初日照高林。曲径通幽处，禅房花木深。山光悦鸟性，潭影空人心。万籁此俱寂，惟闻钟磬音。

31

一路经行处，苔莓见履痕。
白云依静渚，芳草闭闲门。
过雨看松色，随山到水源。
溪花与禅意，相对亦忘言。

【刘长卿·寻南溪常山道人隐居】 一路经行处，莓苔见履痕。白云依静渚，芳草闭闲门。过雨看松色，随山到水源。溪花与禅意，相对亦忘言。

【刘长卿·长沙过贾谊宅】 三年谪宦此栖迟，万古惟留楚客悲。秋草独寻人去后，寒林空见日斜时。汉文有道恩犹薄，湘水无情吊岂知？寂寂江山摇落处，怜君何事到天涯。

【杜甫·旅夜书怀】 细草微风岸，危樯独夜舟。星垂平野阔，月涌大江流。名岂文章著，官应老病休。飘飘何所似，天地一沙鸥。

草書

【杜甫·客至】 舍南舍北皆春水，但见群鸥日日来。花径不曾缘客扫，蓬门今始为君开。盘飧市远无兼味，樽酒家贫只旧醅。肯与邻翁相对饮，隔篱呼取尽馀杯。

難後主还祠屋殘
軍勝万提萬
漢書宇心貝源
儒雅上雲師惜
諸千秋一瀧沒翁
懷宇代不同江

【杜甫·咏怀古迹（三首）】 诸葛大名垂宇宙，宗臣遗像肃清高。三分割据纤筹策，万古云霄一羽毛。伯仲之间见伊吕，指挥若定失萧曹。运移汉祚终难复，志决身歼军务劳。 摇落深知宋玉悲，风流儒雅亦吾师。怅望千秋一洒泪，萧条异代不同时。江

法華寺大名之下言宰

宗玉豐像省留漢注言

言子哉書被好薦華業

言子玉玉玉季百一相

毛伯仲之久如見伊

具棺拜言子失意葛

玉言王柏漢邪格

（草书作品）

山故宅空文藻，云雨荒台岂梦思。最是楚宫俱泯灭，舟人指点到今疑。　群山万壑赴荆门，生长明妃尚有村。一去紫台连朔漠，独留青冢向黄昏。画图省识春风面，环佩空归月夜魂。千载琵琶作胡语，分明怨恨曲中论。

以故也为之文藻

石子目口高春山之势

思不尽灵壁吏师

浱减功之招然司

之枢军考经

趣典生毛府祝

【杜甫·咏怀古迹】 支离东北风尘际，漂泊西南天地间。三峡楼台淹日月，五溪衣服共云山。羯胡事主终无赖，词客哀时且未还。庾信平生最萧瑟，暮年诗赋动江关。

【刘眘虚·阙题】 道由白云尽，春与清溪长。时有落花至，远随流水香。闲门向山路，深柳读书堂。幽映每白日，清辉照衣裳。

江汉曾为客，相逢每醉还。浮云一别后，流水十年间。欢笑情如旧，萧疏鬓已斑。何因北归去，淮上对秋山。

【韦应物·淮上喜会梁州故人】 江汉曾为客，相逢每醉还。浮云一别后，流水十年间。欢笑情如旧，萧疏鬓已斑。何因北归去，淮上对秋山。

【许浑·秋日赴阙题潼关驿楼】　红叶晚萧萧，长亭酒一瓢。残云归太华，疏雨过中条。树色随关迥，河声入海遥。帝乡明日到，犹自梦渔樵。

43

【许浑·早秋】 遥夜泛清瑟，西风生翠萝。残萤栖玉露，早雁拂金河。高树晓还密，远山晴更多。淮南一叶下，自觉洞庭波。

高阁客竟去，小园花乱飞。参差连曲陌，迢递送斜晖。肠断未忍扫，眼穿仍欲归。芳心向春尽，所得是沾衣。

【李商隐·落花】 高阁客竟去，小园花乱飞。参差连曲陌，迢递送斜晖。肠断未忍扫，眼穿仍欲归。芳心向春尽，所得是沾衣。

锦瑟无端五十弦，一弦一柱思华年。庄生晓梦迷蝴蝶，望帝春心托杜鹃。沧海月明珠有泪，蓝田日暖玉生烟。此情可待成追忆，只是当时已惘然。

李商隐锦瑟

【李商隐·锦瑟】　锦瑟无端五十弦，一弦一柱思华年。庄生晓梦迷蝴蝶，望帝春心托杜鹃。沧海月明珠有泪，蓝田日暖玉生烟。此情可待成追忆，只是当时已惘然。

昨夜星辰昨夜风，画楼西畔桂堂东。身无彩凤双飞翼，心有灵犀一点通。隔座送钩春酒暖，分曹射覆蜡灯红。嗟余听鼓应官去，走马兰台类转蓬。

【李商隐·无题】 昨夜星辰昨夜风，画楼西畔桂堂东。身无彩凤双飞翼，心有灵犀一点通。隔座送钩春酒暖，分曹射覆蜡灯红。嗟余听鼓应官去，走马兰台类转蓬。

覺时难别亦难，东风无力百花残。春蚕到死丝方尽，蜡炬成灰泪始干。晓镜但愁云鬓改，夜吟应觉月光寒。蓬山此去无多路，探省青鸟殷勤为探看。

【李商隐·无题】 相见时难别亦难，东风无力百花残。春蚕到死丝方尽，蜡炬成灰泪始干。晓镜但愁云鬓改，夜吟应觉月光寒。蓬山此去无多路，青鸟殷勤为探看。

草书作品

【祖咏·望蓟门】　燕台一去客心惊，箫鼓喧喧汉将营。万里寒光生积雪，三边曙色动危旌。沙场烽火侵胡月，海畔云山拥蓟城。少小虽非投笔吏，论功还欲请长缨。

【刘禹锡·西塞山怀古】 王濬楼船下益州，金陵王气黯然收。千寻铁锁沉江底，一片降幡出石头。人世几回伤往事，山形依旧枕寒流。从今四海为家日，故垒萧萧芦荻秋。

澹然空水对斜晖，曲岛苍茫接翠微。波上马嘶看棹去，柳边人歇待船归。数丛沙草群鸥散，万顷江田一鹭飞。谁解乘舟寻范蠡，五湖烟水独忘机。

【温庭筠·利州南渡】　澹然空水对斜晖，曲岛苍茫接翠微。波上马嘶看棹去，柳边人歇待船归。数丛沙草群鸥散，万顷江田一鹭飞。谁解乘舟寻范蠡，五湖烟水独忘机。

【韩翃·同题仙游观】 仙台初见五城楼，风物凄凄宿雨收。山色遥连秦树晚，砧声近报汉宫秋。疏松影落空坛静，细草香闲小洞幽。何用别寻方外去，人间亦自有丹丘。

甲箭那告事事艱 中原

強上長城如山 船在晝瓜洲

浮鐵了了然風大散

長城空自许 鏡中衰鬢

已先斑 出師了表真名世

千載谁北伯仲間

陸游書憤

【陆游·书愤】 早岁那知世事艰，中原北望气如山。楼船夜雪瓜洲渡，铁马秋风大散关。塞上长城空自许，镜中衰鬓已先斑。《出师》一表真名世，千载堆堪伯仲间！

（草书作品）

毛泽东书庐山

【毛泽东·登庐山】 一山飞峙大江边，跃上葱茏四百旋。冷眼向洋看世界，热风吹雨洒江天。云横九派浮黄鹤，浪下三吴起白烟。陶令不知何处去，桃花源里可耕田？

54

【毛泽东·答友人】　九嶷山上白云飞，帝子乘风下翠微。斑竹一枝千滴泪，红霞万朵百重衣。洞庭波涌连天雪，长岛人歌动地诗。我欲因之梦寥廓，芙蓉国里尽朝晖。

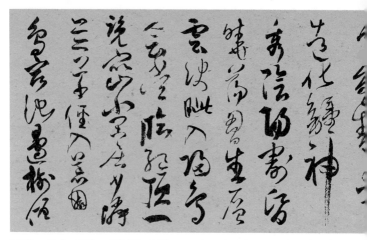

【王维、杜甫、贾岛、杨炯诗四首】　风劲角弓鸣，将军猎渭城。草枯鹰眼疾，雪尽马蹄轻。忽过新丰市，还归细柳营。回看射雕处，千里暮云平。　　岱宗夫如何，齐鲁青未了。造化钟神秀，阴阳割昏晓。荡胸生层云，决眦入归鸟，会当临绝顶，一览众山小。　　闲居少邻并，草径入荒园。鸟宿池边树，僧

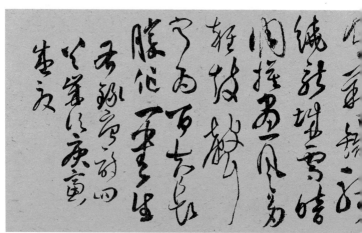

敲月下门。过桥分野色，移石动云根。暂去还来此，幽期不负言。烽火照西京，心中自不平。牙璋辞凤阙，铁骑绕龙城。雪暗凋旗画，风多杂鼓声。宁为百夫长，胜作一书生。

風勁角弓鳴　將軍獵渭城
草枯鷹眼疾　雪盡馬蹄輕
忽過新豐市　還歸細柳營
回看射鵰處　千里暮雲平

【苏味道·正月十五夜】　火树银花合，星桥铁锁开。暗尘随马去，明月逐人来。游伎皆秾李，行歌尽落梅。金吾不禁夜，玉漏莫相催。

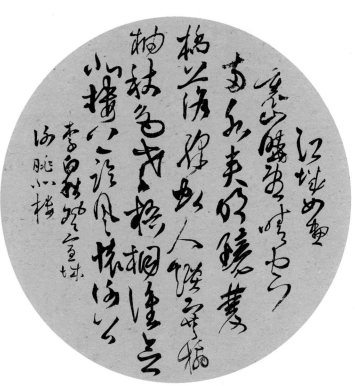

【李白·秋登宣城谢朓北楼】 江城如画里，山晓望晴空。两水夹明镜，双桥落彩虹。人烟寒橘柚，秋色老梧桐。谁念北楼上，临风怀谢公。

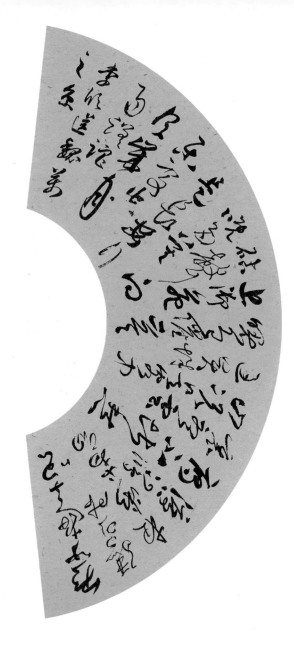

【李颀·送魏万之京】朝闻游子唱离歌，昨夜微霜初度河。鸿雁不堪愁里听，云山况是客中过。关城曙色催寒近，御苑砧声向晚多。莫是长安行乐处，空令岁月易蹉跎。

绝

句

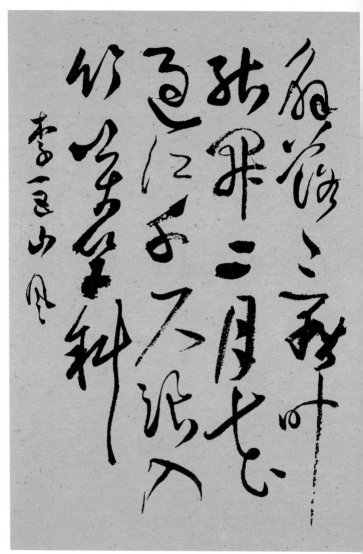

【李峤·风】 解落三秋叶，能开二月花。过江千尺浪，入竹万竿斜。

【杨炯·夜送赵纵】　赵氏连城璧，由来天下传。送君还旧府，明月满前川。

【祖咏·终南望馀雪】 终南阴岭秀，积雪浮云端。林表明霁色，城中增暮寒。

【储光羲·江南曲】 日暮长江里，相邀归渡头。落花如有意，来去逐轻舟。

【刘长卿·送上人】 孤云将野鹤，岂向人间住。莫买沃洲山，时人已知处。

【裴迪·送崔九】 归山深浅去，须尽丘壑美。莫学武陵人，暂游桃源里。

晓发梳临水，寒塘坐见秋。乡心正无限，一雁度南楼。

【司空曙·寒塘】 晓发梳临水，寒塘坐见秋。乡心正无限，一雁度南楼。

【戴叔伦·题天柱山图】　拔翠五云中，擎天不计功。谁能凌绝顶，看取日升东。

69

松下茅亭五月凉，汀沙云树晚苍苍。行人无限秋风思，隔水青山似故乡。

【戴叔伦·题稚川山水】 松下茅亭五月凉，汀沙云树晚苍苍。行人无限秋风思，隔水青山似故乡。

【韦应物·秋夜寄丘员外】 怀君属秋夜，散步咏凉天。空山松子落，幽人应未眠。

【韦应物·滁州西涧】　独怜幽草涧边生，上有黄鹂深树鸣。春潮带雨晚来急，野渡无人舟自横。

【钱起·远山钟】 风送出山钟，云霞度水浅。欲知声尽处，鸟灭寥天远。

東山殘雨挂斜暉
野客巢由指翠微
別酒稍酣乘興去
知君不羨白雲歸

【钱起·送崔山人归山】 东山残雨挂斜晖，野客巢由指翠微。别酒稍酣乘兴去，
知君不羡白云归。

74

【王建·别自栽小树】 去年今日栽，临去见花开。好住守空院，夜间人不来。

一壶情所寄，四

句意能多。秋到无诗

酒，其如月色何！

韩愈酬马侍郎寄酒

【韩愈·酬马侍郎寄酒】 一壶情所寄，四句意能多。秋到无诗酒，其如月色何！

天街小雨润如酥，草色遥看近却无。最是一年春好处，绝胜烟柳满皇都。

韩愈甲春以王红书郭张十八员外

【韩愈·早春呈水部张十八员外】 天街小雨润如酥，草色遥看近却无。最是一年春好处，绝胜烟柳满皇都。

【柳宗元·零陵早春】 问春从此去，几日到秦原。凭寄还乡梦，殷勤入故园

迎寒怒放不寻常，枝壮花繁斗冷霜。傲骨爱它千载后，仍留陶令十分狂。

【陶渊明·咏菊】 迎寒怒放不寻常，枝壮花繁斗冷霜。傲骨爱它千载后，仍留陶令十分狂。

【张说·送梁六自洞庭山作】　巴陵一望洞庭秋，日见孤峰水上浮。闻道神仙不可接，心随湖水共悠悠。

以此禅室挂僧衣

窗外无人水鸟飞

黄昏半在下山路

却听泉声恋翠微

荷叶罗裙一色裁，芙蓉向脸两边开。乱入池中看不见，闻歌始觉有人来。

【王昌龄·采莲曲】 荷叶罗裙一色裁，芙蓉向脸两边开。乱入池中看不见闻歌始觉有人来。

【高适·塞上闻笛】 胡人吹笛戍楼间，楼上萧条海月闲。借问落梅凡几曲，从风一夜满关山。

危冠广袖楚宫妆，独步闲庭逐夜凉。自把玉钗敲砌竹，清歌一曲月如霜。

【高适·听张立本女吟】 危冠广袖楚宫妆，独步闲庭逐夜凉。自把玉钗敲砌竹，清歌一曲月如霜。

【李白·与史郎中钦听黄鹤楼上吹笛】 一为迁客去长沙，西望长安不见家。黄鹤楼中吹玉笛，江城五月落梅花。

【李白·白胡桃】 红罗袖里分明见，白玉盘中看却无。疑是老僧休念诵，腕前推下水晶珠。

【李白·望天门山】 天门中断楚江开，碧水东流至此回。两岸青山相对出，孤帆一片日边来。

庐山东南五老峰，青天削出金芙蓉。九江秀色可揽结，吾将此地巢云松。

【李白·登庐山五老峰】 庐山东南五老峰，青天削出金芙蓉。九江秀色可揽结，吾将此地巢云松。

【李白·清平调】 云想衣裳花想容，春风拂槛露华浓。若非群玉山头见，会向瑶台月下逢。

峨眉山月半轮秋，影入平羌江水流。夜发清溪向三峡，思君不见下渝州。

【李白·峨眉山月歌】 峨眉山月半轮秋，影入平羌江水流。夜发清溪向三峡，思君不见下渝州。

誰家玉笛暗飛声，散入春風満洛城。此夜曲中聞折柳，何人不起故園情。

李白 春夜洛城聞笛

草堂少花今欲栽，不问绿李与黄梅。石笋街中却归去，果园坊里为求来。

【杜甫·诣徐卿觅果栽】 草堂少花今欲栽，不问绿李与黄梅。石笋街中却归去，果园坊里为求来。

【杜甫·江南逢李龟年】 岐王宅里寻常见,崔九堂前几度闻。正是江南好风景,落花时节又逢君。

【李益·上洛桥】 金谷园中柳，春来似舞腰。哪堪好风景，独上洛阳桥。

【张籍·寻仙】　溪头一径入青崖，处处仙居隔杏花。更见峰西幽客说，云中犹有两三家。

玉碗盛来琥珀

（草书作品）

【孟浩然、李白、张籍、张旭诗四首】 潮落江平未有风，扁舟共济与君同。
时时引领望天末，何处青山是越中。 兰陵美酒郁金香，玉碗盛来琥珀光。
但使主人能醉客，不知何处是他乡。 洛阳城里见秋

渺渺江上書房

风雨舟此夕济

天涯时时引泪

空堂尽何处者

写我中素後

黄海声在上

风，欲作归书意万重。忽恐匆匆说不尽，行人临发又开封。　隐隐飞桥隔野烟，石矶西畔问渔船。桃花尽日随流水，洞在清溪何处边？

【白居易·白云泉】 天平山上白云泉，云自无心水自闲。何必奔冲山下去，更添波浪向人间！

江南江北望烟波入

桃叶传情竹枝怨

水流无限月明多

离乙初堤上行

【刘禹锡·竹枝词】　杨柳青青江水平，闻郎江上唱歌声。东边日出西边雨，道是无晴却有晴。

破额山前碧玉流，骚人遥驻木兰舟。风
风无限潇湘意，欲采蘋花不自由

柳宗元酬曹侍御过象县见寄

【元稹·离思】 曾经沧海难为水，除却巫山不是云。取次花丛懒回顾，半缘修道半缘君。

【许浑·谢亭送别】　劳歌一曲解行舟，红叶青山水急流。日暮酒醒人已远，满天风雨下西楼。

银烛秋光冷画屏，轻罗小扇扑流萤。天阶夜色凉如水，坐看牵牛织女星。

【杜牧·秋夕】　银烛秋光冷画屏，轻罗小扇扑流萤。天阶夜色凉如水，坐看牵牛织女星。

【杜牧·寄扬州韩绰判官】　青山隐隐水迢迢，秋尽江南草未凋。二十四桥明月夜，玉人何处教吹箫？

清时有味是无能，闲爱孤云静爱僧。欲把一麾江海去，乐游原上望昭陵。

【杜牧·将赴吴兴登乐游原】　清时有味是无能，闲爱孤云静爱僧。欲把一麾江海去，乐游原上望昭陵。

千葉蓮花旧有香，
半山金刹照方塘。
殿前日暮高风起，
松子声声打石床。

戊日休重山听松庵

【皮日休·惠山听松庵】 千叶莲花旧有香，半山金刹照方塘。殿前日暮高风起，松子声声打石床。

109

云淡风轻近午天
傍花随柳过前川
时人不识余心乐
将谓偷闲学少年

程颢春日偶成

【程颢·春日偶成】　云淡风轻近午天，傍花随柳过前川。时人不识余心乐，将谓偷闲学少年。

【韩翃·宿石邑山中】 浮云不共此山齐，山霭苍苍望转迷。晓月暂飞高树里，秋河隔在数峰西。

（草书作品）

【韩翃·寒食】 春城无处不飞花，寒食东风御柳斜。日暮汉宫传蜡烛，轻烟散入五侯家。

山光物态弄春辉，莫为轻阴便拟归。纵使晴明无雨色，入云深处亦沾衣。

【张旭·山行留客】 山光物态弄春辉，莫为轻阴便拟归。纵使晴明无雨色，入云深处亦沾衣。

【张泌·寄人】 别梦依依到谢家，小廊回合曲阑斜。多情只有春庭月，犹为离人照落花。

【陆龟蒙·寄友人】 敬亭寒夜溪声里，同听先生讲太玄。上得云梯不回首，钓竿犹在五湖边。

【岑参、张籍、韩愈、李商隐、王昌龄诗五首】
泪不干。马上相逢无纸笔，凭君传语报平安。 故园东望路漫漫，双袖龙钟
明日秋。系马城边杨柳树，为君沽酒暂淹留。 青山历历水悠悠，今日相逢
落地多。闻道郭西千树 桃溪惆怅不能过，红艳纷纷

雪，欲将君去醉如何。 君问归期未有期，巴山夜雨涨秋池。何当共剪西窗
烛，却话巴山夜雨时。 寒雨连江夜入吴，平明送客楚山孤。洛阳亲友如相问，
一片冰心在玉壶。

城圍東去溪路
渭陽萋萋神祠
綠游不能了去
斜違無辰勿筆
一兩其中違狀
一兩者山唐
曆水修順夕日
松蓬風月去

雪別為君去
隨舞聞大川
已空夜句時秋
神明去馬記
地含星此多
西雲煙去法
已山枝高

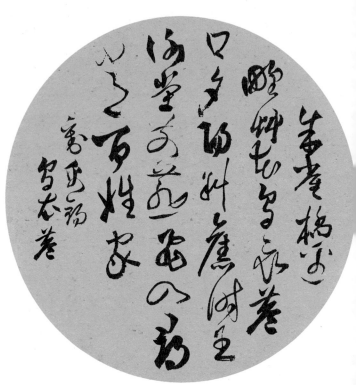

【刘禹锡·乌衣巷】 朱雀桥边野草花，乌衣巷口夕阳斜。旧时王谢堂前燕，飞入寻常百姓家。

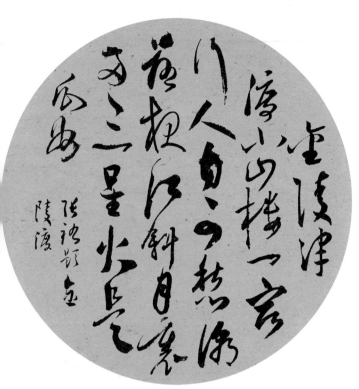

【张祜·题金陵渡】　金陵津渡小山楼，一宿行人自可愁。潮落夜江斜月里，两三星火是瓜洲。

【王维诗两首】 空山不见人，但闻人语响。返景入深林，复照青苔上。 独坐幽篁里，弹琴复长啸。深林人不知，明月来相照。

草书

———

宋词

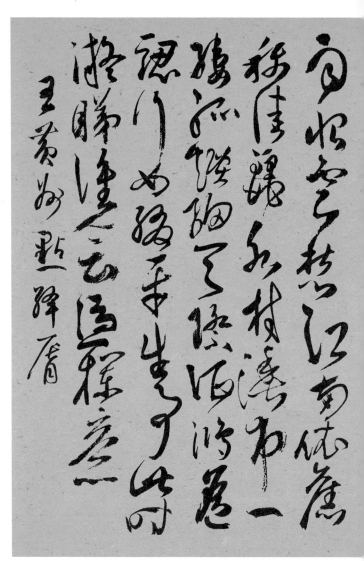

【王禹偁·点绛唇】　雨恨云愁，江南依旧称佳丽。水村渔市，一缕孤烟细。天际征鸿，遥认行如缀。平生事，此时凝睇，谁会凭栏意！

碧云天，黄叶地，秋色连波，波上寒烟翠。山映斜阳天接水，芳草无情，更在斜阳外。黯乡魂，追旅思，夜夜除非，好梦留人睡。明月楼高休独倚，酒入愁肠，化作相思泪。

【范仲淹·苏幕遮】　碧云天，黄叶地，秋色连波，波上寒烟翠。山映斜阳天接水，芳草无情，更在斜阳外。黯乡魂，追旅思，夜夜除非，好梦留人睡。明月楼高休独倚，酒入愁肠，化作相思泪。

草书体，竖排书法作品。

【张先·相思令】 蘋满溪，柳绕堤，相送行人溪水西，回时陇月低。烟霏霏，风凄凄，重倚朱门听马嘶，寒鸥相对飞。

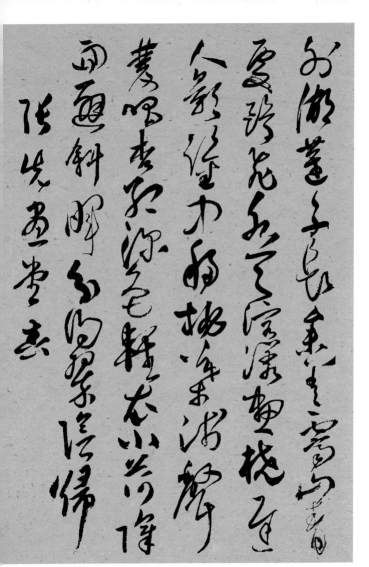

【张先·画堂春】　外湖莲子长参差，霁山青处鸥飞。水天溶漾画桡迟，人影鉴中移。桃叶浅声双唱，杏红深色轻衣。小荷障面避斜晖，分得翠阴归。

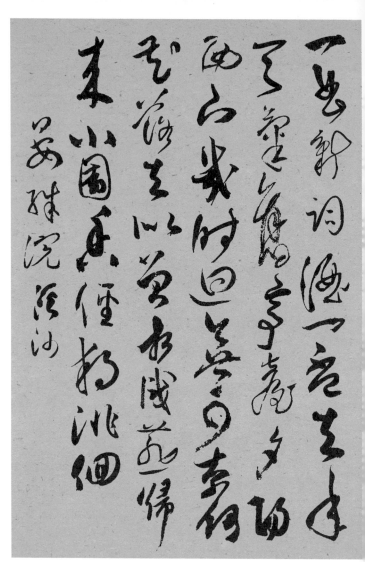

【晏殊·浣溪沙】 一曲新词酒一杯，去年天气旧亭台。夕阳西下几时回？无可奈何花落去，似曾相识燕归来。小园香径独徘徊。

126

【欧阳修·采桑子】 画船载酒西湖好，急管繁弦，玉盏催传，稳泛平波任醉眠。行云却在舟下，空水澄鲜，俯仰留连，疑是湖中别有天。

去年元夜时，花市灯如昼。月上柳梢头，人约黄昏后。今年元夜时，月与灯依旧。不见去年人，泪满春衫袖。

欧阳修生查子

【欧阳修·生查子】 去年元夜时，花市灯如昼。月上柳梢头，人约黄昏后。今年元夜时，月与灯依旧。不见去年人，泪满春衫袖。

把酒祝东风，且共从容，垂杨紫陌洛城东。总是当时携手处，游遍芳丛。聚散苦匆匆，此恨无穷。今年花胜去年红。可惜明年花更好，知与谁同？

【欧阳修·浪淘沙】 把酒祝东风，且共从容，垂杨紫陌洛城东。总是当时携手处，游遍芳丛。聚散苦匆匆，此恨无穷。今年花胜去年红。可惜明年花更好，知与谁同？

129

草书作品

【王安石·菩萨蛮】　数间茅屋闲临水，窄衫短帽垂杨里。花是去年红，吹开一夜风。梢梢新月偃，午醉醒来晚。何物最关情，黄鹂三两声。

【晏几道·清平乐】 留人不住，醉解兰舟去。一棹碧涛春水路，过尽晓莺啼处。渡头杨柳青青，枝枝叶叶离情。此后锦书休寄，画楼云雨无凭。

梦后楼台高锁，酒醒帘幕低垂。去年春恨却来时。落花人独立，微雨燕双飞。记得小蘋初见，两重心字罗衣。琵琶弦上说相思。当时明月在，曾照彩云归。

【晏几道·临江仙】 梦后楼台高锁，酒醒帘幕低垂。去年春恨却来时。落花人独立，微雨燕双飞。记得小蘋初见，两重心字罗衣。琵琶弦上说相思。当时明月在，曾照彩云归。

【王观·卜算子】　水是眼波横，山是眉峰聚。欲问行人去那边？眉眼盈盈处。才始送春归，又送君归去。若到江南赶上春，千万和春住。

（草书作品）

【苏轼·浣溪沙】　菊暗荷枯一夜霜。新苞绿叶照林光。竹篱茅舍出青黄。香雾噀人惊半破，清泉流齿怯初尝。吴姬三日手犹香。

134

草书

【苏轼·浣溪沙】 软草平莎过雨新，轻沙走马路无尘。何时收拾耦耕身？日暖桑麻光似泼，风来蒿艾气如薰。使君元是此中人。

135

草书作品

【苏轼·虞美人】 湖山信是东南美，一望弥千里。使君能得几回来？便使樽前醉倒且徘徊。沙河塘里灯初上，水调谁家唱？夜阑风静欲归时，惟有一江明月碧琉璃。

136

【苏轼·如梦令】 为向东坡传语，人在玉堂深处。别后有谁来？雪压小桥无路。归去，归去，江上一犁春雨。

【李之仪·卜算子】 我住长江头，君住长江尾。日日思君不见君，共饮长江水。此水几时休？此恨何时已？只愿君心似我心，定不负相思意。

草书

【舒亶·虞美人】　芙蓉落尽天涵水，日暮沧波起。背飞双燕贴云寒，独向小楼东畔倚阑看。浮生只合尊前老，雪满长安道。故人早晚上高台，赠我江南春色一枝梅。

139

半烟半雨溪桥畔，渔翁醉着无人唤。疏懒意何长，春风花草香。江山如有待，此意陶潜解。问我去何之，君行到自知。

黄庭坚草书菩萨蛮

【黄庭坚·菩萨蛮】 半烟半雨溪桥畔，渔翁醉着无人唤。疏懒意何长，春风花草香。江山如有待，此意陶潜解。问我去何之，君行到自知。

（草书作品）

黄庭坚 云间贵人

【黄庭坚·虞美人】　天涯也有江南信，梅破知春近。夜阑风细得香迟，不道晓来开遍向南枝。玉台弄粉花应妒，飘到眉心住。平生个里愿怀深，去国十年老尽少年心。

【黄庭坚·清平乐】 春归何处？寂寞无行路。若有人知春去处，唤取归来同住。春无踪迹谁知？除非问取黄鹂。百啭无人能解，因风飞过蔷薇。

老路雨添花，花动一山春色。行到小溪深处，有黄鹂千百。飞云当面舞龙蛇，天矫转空碧。醉卧古藤阴下，了不知南北。

【秦观·好事近】 春路雨添花，花动一山春色。行到小溪深处，有黄鹂千百。飞云当面舞龙蛇，天矫转空碧。醉卧古藤阴下，了不知南北。

143

草书作品

【秦观·画堂春】 东风吹柳日初长，雨馀芳草斜阳。杏花零落燕泥香，睡损红妆。宝篆烟销龙凤，画屏云锁潇湘。夜寒微透薄罗裳，无限思量。

144

纤云弄巧，飞星传恨，银汉迢迢暗度。金风玉露一相逢，便胜却人间无数。柔情似水，佳期如梦，忍顾鹊桥归路？两情若是久长时，又岂在朝朝暮暮。

秦观 鹊桥仙

【秦观·鹊桥仙】 纤云弄巧，飞星传恨，银汉迢迢暗度。金风玉露一相逢，便胜却人间无数。柔情似水，佳期如梦，忍顾鹊桥归路？两情若是久长时，又岂在朝朝暮暮。

雾失楼台，月迷津渡，桃源望断无寻处。可堪孤馆闭春寒，杜鹃声里斜阳暮。驿寄梅花，鱼传尺素，砌成此恨无重数。郴江幸自绕郴山，为谁流下潇湘去？

【秦观·踏莎行】　雾失楼台，月迷津渡，桃源望断无寻处。可堪孤馆闭春寒，杜鹃声里斜阳暮。驿寄梅花，鱼传尺素，砌成此恨无重数。郴江幸自绕郴山，为谁流下潇湘去？

146

【赵令畤·浣溪沙】 水满池塘花满枝，乱香深里语黄鹂，东风轻软弄帘帏。

日正长时春梦短，燕交飞处柳烟低，玉窗红子斗棋时。

一亩清阴，半天潇洒松窗午。床头秋色小屏山，碧帐垂烟缕。枕畔风摇绿户，唤人醒，不教梦去。可怜恰到，瘦石寒泉，冷云幽处。

毛滂代玉影摇红

【毛滂·烛影摇红】 一亩清阴，半天潇洒松窗午。床头秋色小屏山，碧帐垂烟缕。枕畔风摇绿户，唤人醒，不教梦去。可怜恰到，瘦石寒泉，冷云幽处。

148

【李清照·如梦令】　常记溪亭日暮，沉醉不知归路。兴尽晚回舟，误入藕花深处。争渡，争渡，惊起一滩鸥鹭。

風住塵香花已盡，日晚
倦梳頭，物是人非事事休，欲語淚
先流。聞說雙溪春尚好，也擬
泛輕舟，只恐雙溪舴艋舟，載不動許
多愁。

李清照武陵春

【李清照·武陵春】　风住尘香花已尽，日晚倦梳头。物是人非事事休，欲语泪先流。闻说双溪春尚好，也拟泛轻舟。只恐双溪舴艋舟，载不动许多愁。

150

（草书作品）

【李清照·一剪梅】 红藕香残玉簟秋。轻解罗裳，独上兰舟。云中谁寄锦书来？雁字回时，月满西楼。花自飘零水自流。一种相思，两处闲愁。此情无计可消除，才下眉头，却上心头。

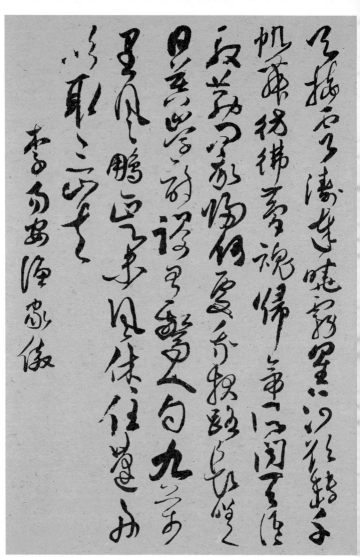

【李清照·渔家傲】　天接云涛连晓雾，星河欲转千帆舞。仿佛梦魂归帝所。闻天语，殷勤问我归何处？我报路长嗟日暮，学诗谩有惊人句。九万里风鹏正举。风休住，蓬舟吹取三山去！

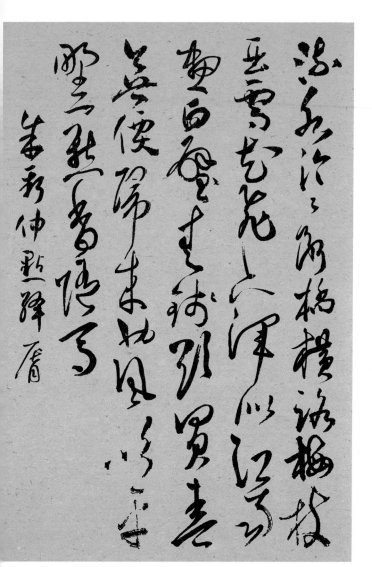

【朱翌·点绛唇】 流水泠泠，断桥横路梅枝亚。雪花飞下，浑似江南画。白璧青钱，欲买春无价。归来也，风吹平野，一点香随马。

153

（草书作品）

【陆游·卜算子】 驿外断桥边，寂寞开无主。已是黄昏独自愁，更著风和雨。无意苦争春，一任群芳妒。零落成泥碾作尘，只有香如故。

154

（草书）

陆游 鹊桥仙

【陆游·鹊桥仙】 一竿风月，一蓑烟雨，家在钓台西住。卖鱼生怕近城门，况肯到红尘深处？潮生理棹，潮平系缆，潮落浩歌归去。时人错把比严光，我自是无名渔父。

155

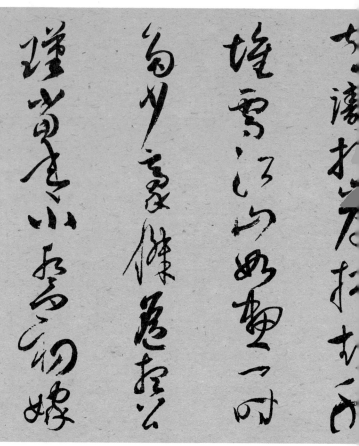

【苏轼·念奴娇】 大江东去，浪淘尽，千古风流人物。故垒西边，人道是，三国周郎赤壁。乱石穿空，惊涛拍岸，卷起千堆雪。江山如画，一时多少豪杰。遥想公谨当年，小乔初嫁

大江東去浪淘盡千
古風流人物故壘西
邊人道是三國周
郎赤壁亂石穿

157

了，雄姿英发。羽扇纶巾，谈笑间，强虏灰飞烟灭。故国神游，多情应笑我，早生华发。人生如梦，一樽还酹江月。

了雄姿英發羽扇
綸巾談笑間
檣櫓灰飛煙滅故國
神遊多情應笑我

懒向青门学种瓜，只将渔钓送年华。双双新燕飞春岸，片片轻鸥落晚沙。歌缥缈，橹呕哑，酒如清露鲊如花。逢人问道归何处，笑指船儿此是家

陆游鹧鸪天

【陆游·鹧鸪天】 懒向青门学种瓜，只将渔钓送年华。双双新燕飞春岸，片片轻鸥落晚沙。歌缥缈，橹呕哑，酒如清露鲊如花。逢人问道归何处，笑指船儿此是家。

160

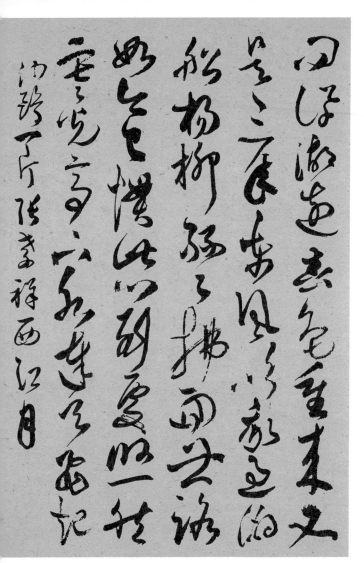

【张孝祥·西江月】 问讯湖边春色，重来又是三年。东风吹我过湖船，杨柳丝丝拂面。世路如今已惯，此心到处悠然。寒光亭下水连天，飞起沙鸥一片。

【辛弃疾·生查子】 溪边照影行，天在清溪底。天上有行云，人在行云里。高歌谁和余？空谷清音起。非鬼亦非仙，一曲桃花水。

【辛弃疾·菩萨蛮】 郁孤台下清江水，中间多少行人泪。西北望长安，可怜无数山。青山遮不住，毕竟东流去。江晚正愁余，山深闻鹧鸪。

明月别枝惊鹊，清风半夜鸣蝉。稻花香里说丰年，听取蛙声一片。七八个星天外，两三点雨山前。旧时茅店社林边，路转溪桥忽见。

【辛弃疾·西江月】 明月别枝惊鹊，清风半夜鸣蝉。稻花香里说丰年，听取蛙声一片。七八个星天外，两三点雨山前。旧时茅店社林边，路转溪桥忽见。

164

草檐低小，溪上青青草。醉里吴音相媚好，白发谁家翁媪？大儿锄豆溪东，中儿正织鸡笼。最喜小儿无赖，溪头卧剥莲蓬。

【辛弃疾·清平乐】 茅檐低小，溪上青青草。醉里吴音相媚好，白发谁家翁媪？大儿锄豆溪东，中儿正织鸡笼。最喜小儿无赖，溪头卧剥莲蓬。

东风夜放花千树，更吹落，星如雨。宝马雕车香满路。凤箫声动，玉壶光转，一夜鱼龙舞。蛾儿雪柳黄金缕，笑语盈盈暗香去。众里寻他千百度，蓦然回首，那人却在，灯火阑珊处。辛弃疾青玉案

【辛弃疾·青玉案】　东风夜放花千树。更吹落，星如雨。宝马雕车香满路。凤箫声动，玉壶光转，一夜鱼龙舞。蛾儿雪柳黄金缕，笑语盈盈暗香去。众里寻他千百度，蓦然回首，那人却在，灯火阑珊处。

日暮望神州，沉闷风光少固
楼千古兴亡多少事，悠悠
尽长江滚滚流！年少万兜鍪
坐断东南战未休，天下
敌手，曹刘，生子当如孙仲谋
辛亥，东兴南乡子

【辛弃疾·南乡子】　何处望神州？满眼风光北固楼。千古兴亡多少事？悠悠，
不尽长江滚滚流！年少万兜鍪，坐断东南战未休。天下英雄谁敌手？曹刘。
生子当如孙仲谋！

肥水东流无尽期，当初不合种相思。梦中未比丹青见，暗里忽惊山鸟啼。春未绿，鬓先丝。人间别久不成悲。谁教岁岁红莲夜，两处沉吟各自知。

【姜夔·鹧鸪天】　肥水东流无尽期，当初不合种相思。梦中未比丹青见，暗里忽惊山鸟啼。春未绿，鬓先丝。人间别久不成悲。谁教岁岁红莲夜，两处沉吟各自知。

【元好问·临江仙】 荷叶荷花何处好？大明湖上新秋。红妆翠盖木兰舟。江山如画里，人物更风流。千里故人千里月，三年孤负欢游。一尊白酒寄离愁。殷勤桥下水，几日到东州？

梅花漠漠飞细雨

春风吹花动摇空阶砌

依约江南流碧水黄沙

梦到寻梅处花无语

明月随人去

李祁点绛唇

【李祁·点绛唇】　楼下清歌，水流歌断春风暮。梦云烟树，依约江南路。碧水黄沙，梦到寻梅处。花无数。问花无语。明月随人去。

【曹组·如梦令】 门外绿阴千顷,两两黄鹂相应。睡起不胜情,行到碧梧金井。人静,人静。风动一庭花影。

171

清波门外拥轻衣。杨花相送飞。西湖又还春晚，水树乱莺啼。闲院宇，小帘帷。晚初归。钟声已过，篆香才点，月到门时。

仲殊诉衷情

【仲殊·诉衷情】　清波门外拥轻衣。杨花相送飞。西湖又还春晚，水树乱莺啼。闲院宇，小帘帷。晚初归。钟声已过，篆香才点，月到门时。

一鞭清晓喜还家，宿醉困流霞。夜来小雨新霁，双燕舞风斜。

山不尽，水无涯，望中赊。送春滋味，念远情怀，分付杨花。

【万俟咏·诉衷情】　一鞭清晓喜还家，宿醉困流霞。夜来小雨新霁，双燕舞风斜。山不尽，水无涯，望中赊。送春滋味，念远情怀，分付杨花。

173

一片春愁待酒浇。江上舟摇，楼上帘招。秋娘渡与泰娘桥。风又飘飘，雨又萧萧。何日归家洗客袍？银字笙调，心字香烧。流光容易把人抛，红了樱桃，绿了芭蕉。蒋捷一剪梅

【蒋捷·一剪梅】 一片春愁待酒浇。江上舟摇，楼上帘招。秋娘渡与泰娘桥。风又飘飘，雨又萧萧。何日归家洗客袍？银字笙调，心字香烧。流光容易把人抛，红了樱桃，绿了芭蕉。

174

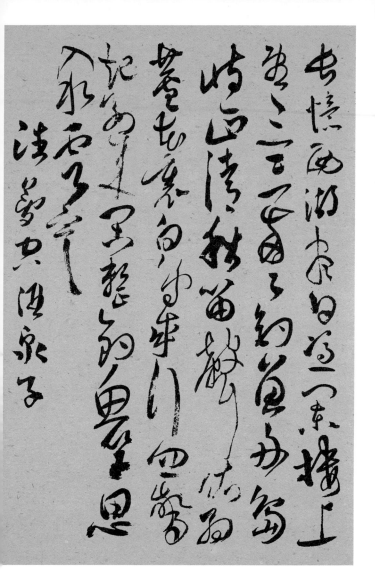

【潘阆·酒泉子】　长忆西湖。尽日凭阑楼上望：三三两两钓鱼舟，岛屿正清秋。笛声依约芦花里，白鸟成行忽惊起。别来闲整钓鱼竿，思入水云寒。

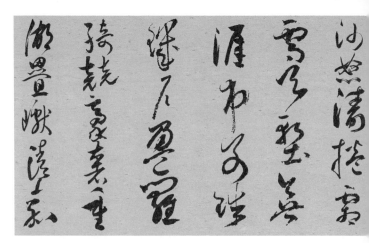

【柳永·望海潮】 东南形胜，三吴都会，钱塘自古繁华。烟柳画桥，风帘翠幕，参差十万人家。云树绕堤沙，怒涛卷霜雪，天堑无涯。市列珠玑，户盈罗绮，竞豪奢。重湖叠巘清嘉。

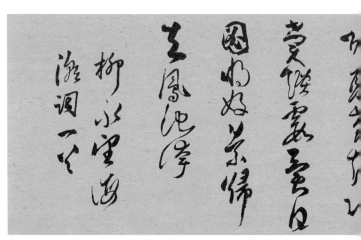

有三秋桂子，十里荷花。羌管弄晴，菱歌泛夜，嬉嬉钓叟莲娃。千骑拥高牙，乘醉听箫鼓，吟赏烟霞。异日图将好景，归去凤池夸。

東南形勝，三吳都會，錢塘自古繁華。煙柳畫橋，風簾翠幕，參差十萬人家。雲樹

重湖疊巘清嘉，有三秋桂子，十里荷花。羌管弄晴，菱歌泛夜，嬉嬉釣叟蓮娃。千

滚滚长江东逝水，浪花淘尽英雄，是非成败转头空，青山依旧在，几度夕阳红。白发渔樵江渚上，惯看秋月春风。一壶浊酒喜相逢，古今多少事，都付笑谈中。

【杨慎·临江仙】 滚滚长江东逝水，浪花淘尽英雄，是非成败转头空，青山依旧在，几度夕阳红。白发渔樵江渚上，惯看秋月春风。一壶浊酒喜相逢，古今多少事，都付笑谈中。

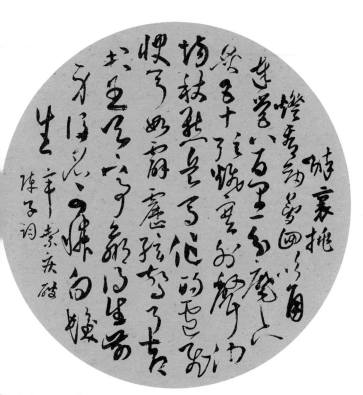

【辛弃疾·破阵子】 醉里挑灯看剑，梦回吹角连营。八百里分麾下炙，五十弦翻塞外声。沙场秋点兵。马作的卢飞快，弓如霹雳弦惊。了却君王天下事，赢得生前身后名。可怜白发生！

【苏轼·浣溪沙】山下兰芽短浸溪，松间沙路净无泥。潇潇暮雨子规啼。谁道人生无再少？门前流水尚能西，休将白发唱黄鸡。

180

草书

曲赋短文

夫君子之行，静以修身，俭以养德。非澹泊无以明志，非宁静无以致远。夫学须静也，才须学也。非学无以广才，非志无以成学。淫慢则不能励精，险躁则不能治性。年与时驰，意与日去，遂成枯落，多不接世。悲守穷庐，将复何及？

【诸葛亮·诫子书】 夫君子之行，静以修身，俭以养德。非澹泊无以明志，非宁静无以致远。夫学须静也，才须学也。非学无以广才，非志无以成学。淫慢则不能励精，险躁则不能治性。年与时驰，意与日去，遂成枯落，多不接世。悲守穷庐，将复何及？

远公在庐山中，虽老，讲论不辍。弟子中或有堕者。远公曰：“桑榆之光，理无远照。但愿朝阳之晖，与时并明耳。”执经登坐，讽诵朗畅，词色甚苦。高足之徒，皆肃然增敬。



【陶弘景·云上之仙风赋】 缥缈遥裔，亘碧海而飔朝霞，凌青烟而薄天际。出龙门而激水，度葱关以飞雪。于是汉区动御，月轨惊文。浮虚以景，登空泛云。一举万里，曾不浃辰。此列子有待之风也。若乃绵括宇宙，包络天维。周流八极，回环四时。气值节而动律，位涉巽而离箕。徒见去来之绪，莫测终始之期。此太虚无为之风也。

184

【吴均·与朱元思书】 风烟俱净，天山共色。从流飘荡，任意东西。自富阳至桐庐，一百许里，奇山异水，天下独绝。水皆缥碧，千丈见底，游鱼细石，直视无碍。急湍甚箭，猛浪若奔。夹岸高山，皆生寒树。负势竞上，互相轩邈，争高直指，千百成峰。泉水激石，泠泠作响。好鸟相鸣，嘤嘤成韵。蝉则千转不穷，猿则百叫无绝。鸢飞戾天者，望峰息心；经纶世务者，窥谷忘返。横柯上蔽，在昼犹昏；疏条交映，有时见日。

其水北为大明湖，西即大明寺，寺东北两面侧湖，此水便成净池也。池上有客亭，左右楸桐，负日俯仰。目对鱼鸟，水木明瑟。可谓濠梁之性，物我无违矣。

【郦道元·大明湖】　其水北为大明湖，西即大明寺，寺东北两面侧湖，此水便成净池也。池上有客亭，左右楸桐，负日俯仰。目对鱼鸟，水木明瑟。可谓濠梁之性，物我无违矣。

186

（草书作品，从右至左竖排）

【萧纲·秋兴赋】 秋何兴而不尽，兴何秋而不伤。伤二情之本背，更同来而匪方。复有登山望别，临水送归，洞庭之叶初下，塞外之草前衰。攸征人与行子，必承脸而沾衣。纷吾间居有怡，优游多暇。乃息书幌之劳，以命北园之驾。尔乃从玩池曲，迁坐林间。淹留而荫丹岫，徘徊而搴木兰。为兴未已，升彼悬崖。临风长想，凭高俯窥。察游鱼之息涧，怜惊禽之换枝。听夜签之响殿，闻悬鱼之扣扉。将据梧于芳杜，欲留连而不归。

山不在高，有仙则名；水不在深，有龙则灵。斯是陋室，惟吾德馨。苔痕上阶绿，草色入帘青。谈笑有鸿儒，往来无白丁。可以调素琴，阅金经。无丝竹之乱耳，无案牍之劳形。南阳诸葛庐，西蜀子云亭。孔子云：何陋之有？

【刘禹锡·陋室铭】　山不在高，有仙则名；水不在深，有龙则灵。斯是陋室，惟吾德馨。苔痕上阶绿，草色入帘青。谈笑有鸿儒，往来无白丁。可以调素琴，阅金经。无丝竹之乱耳，无案牍之劳形。南阳诸葛庐，西蜀子云亭。孔子云："何陋之有？"

水陸草木之花，可爱者甚蕃。晋陶渊明独爱菊。自李唐来，世人盛爱牡丹。予独爱莲之出淤泥而不染，濯清涟而不妖，中通外直，不蔓不枝，香远益清，亭亭净植，可远观而不可亵玩焉。予谓菊，花之隐逸者也；牡丹，花之富贵者也；莲，花之君子者也。噫！菊之爱，陶后鲜有闻。莲之爱，同予者何人？牡丹之爱，宜乎众矣。

周敦颐书莲说

【周敦颐·爱莲说】 水陆草木之花，可爱者甚蕃。晋陶渊明独爱菊。自李唐来，世人盛爱牡丹。予独爱莲之出淤泥而不染，濯清涟而不妖，中通外直，不蔓不枝，香远益清，亭亭净植，可远观而不可亵玩焉。予谓菊，花之隐逸者也；牡丹，花之富贵者也；莲，花之君子者也。噫！菊之爱，陶后鲜有闻。莲之爱，同予者何人？牡丹之爱，宜乎众矣。

【沈括·海市蜃楼】 登州海中，时有云气，如宫室、台观、城堞、人物、车马、冠盖，历历可见，谓之"海市"。或曰"蛟蜃之气所为"，疑不然也。欧阳文忠曾出使河朔，过高唐县驿舍中，夜有鬼神自空中过，车马人畜之声一一可辨，其说甚详，此不具纪。问本处父老云："二十年前尝昼过县，亦历历见人物。"土人亦谓之"海市"，与登州所见大略相类也。

东坡居士酒醉饭饱，倚
几上，白云左缭，清江右
洄，重门洞开，林峦坋入当
是时，若有思而无所思，以
受万物之备，惭愧，惭愧。

苏轼书临皋亭

【苏轼·书临皋亭】 东坡居士酒醉饭饱，倚于几上，白云左缭，清江右洄，重门洞开，林峦坋入。当是时，若有思而无所思，以受万物之备。惭愧！惭愧！

石塔来别居士，居士云："经

过草草，恨不一见石塔。"塔

起立云："遮个是砖浮图耶？"

居士云："有缝。"塔云："无缝

何以容世间蝼蚁？"坡首肯之。元

丰八年八月二十七日

苏东坡别石塔

【苏轼·别石塔】　石塔来别居士，居士云："经过草草，恨不一见石塔。"塔
起立云："遮个是砖浮图耶？"居士云："有缝。"塔云："无缝何以容世间蝼蚁？"
坡首肯之。元丰八年八月二十七日。

元豐六年十月十二日夜，解衣欲睡，月色入戶，欣然起行。念無與為樂者，遂至承天寺，尋張懷民。懷民亦未寢，相與步於中庭。庭下如積水空明，水中藻荇交橫，蓋竹柏影也。何夜無月？何處無竹柏？但少閑人如吾兩人者耳。

蘇東坡記承天寺夜遊

【苏轼·记承天寺夜游】 元丰六年十月十二日夜，解衣欲睡，月色入户，欣然起行。念无与为乐者，遂至承天寺，寻张怀民。怀民亦未寝，相与步于中庭。庭下如积水空明，水中藻荇交横，盖竹柏影也。何夜无月？何处无竹柏？但少闲人如吾两人者耳。

193

海城烟水月微茫，人倚兰舟唱，常记相逢若耶上。隔三湘，碧云望断空惆怅。美人笑道，莲花相似，情短藕丝长。

杨果·小桃红

【杨果·小桃红】　满城烟水月微茫，人倚兰舟唱，常记相逢若耶上。隔三湘碧云望断空惆怅。美人笑道，莲花相似，情短藕丝长。

194

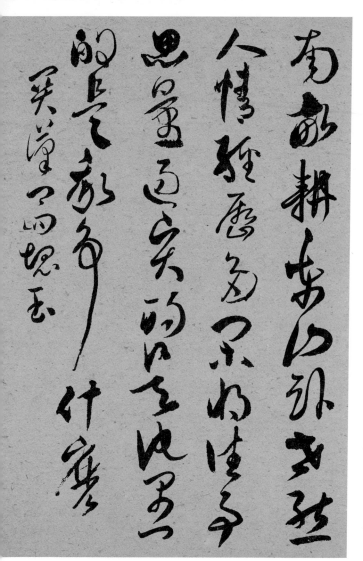

【关汉卿·四块玉】 南亩耕，东山卧，世态人情经历多。闲将往事思量过。

（贤）的是他，愚的是我，争什么！

鸟啼花影里，人立粉墙头。春意两丝牵，秋水双波溜。香焚金鸭鼎，闲傍小红楼。月上柳梢头，人约黄昏后。

【关汉卿·白鹤子】　鸟啼花影里，人立粉墙头。春意两丝牵，秋水双波溜。香焚金鸭鼎，闲傍小红楼。月上柳梢头，人约黄昏后。

子規啼，不如歸，道是春歸人未歸。幾日添憔悴，虛飄飄柳絮飛。一春魚雁無消息，則見雙燕斗銜泥。

【关汉卿·大德歌】 子规啼，不如归，道是春归人未归。几日添憔悴，虚飘飘柳絮飞。一春鱼雁无消息，则见双燕斗衔泥。

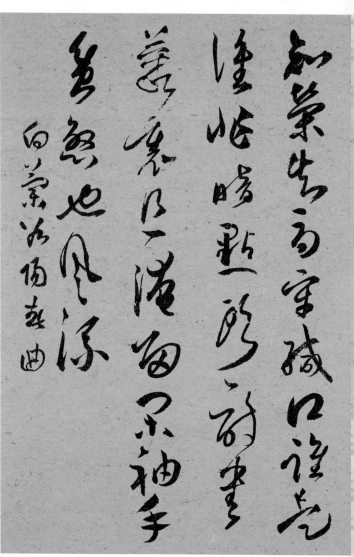

【白朴·阳春曲】 知荣知辱牢缄口，谁是谁非暗点头。诗书丛里且淹留。闲袖手，贫煞也风流。

酒杯浓，一葫芦春色醉山翁，一葫芦酒压花梢重。随我奚童，葫芦干，兴不穷。谁人共？一带青山送。乘风列子，列子乘风。

【卢挚·殿前欢】　酒杯浓，一葫芦春色醉山翁，一葫芦酒压花梢重。随我奚童，葫芦干，兴不穷。谁人共？一带青山送。乘风列子，列子乘风。

199

挂绝壁松枯倒倚，落残霞孤鹜齐飞。四围不尽山，一望无穷水，散西风满天秋意。夜静云帆月影低，载我在潇湘画里。

【卢挚·沉醉东风】 挂绝壁松枯倒倚，落残霞孤鹜齐飞。四围不尽山，一望无穷水，散西风满天秋意。夜静云帆月影低，载我在潇湘画里。

200

江城歌吹风流，雨过平山，月满西楼。几许华年，三生醉梦，六月凉秋。按锦瑟佳人劝酒，卷朱帘齐按凉州。客去还留，云树萧萧，河汉悠悠。

【卢挚·蟾宫曲】

庚寅兰敬书曲

201

枯藤老树昏鸦，小桥流水人家，古道西风瘦马。夕阳西下，断肠人在天涯。

【马致远·天净沙】 枯藤老树昏鸦，小桥流水人家，古道西风瘦马。夕阳西下，断肠人在天涯。

202

東籬本是風月主，晚節園林趣。一枕葫蘆架，几行垂楊樹。

【马致远·清江引】 东篱本是风月主，晚节园林趣。一枕葫芦架，几行垂杨树。是搭儿快活闲住处。

林泉隐居谁到此，有客清风至。会作山中相，不管人间事。

【马致远·清江引】 林泉隐居谁到此，有客清风至。会作山中相，不管人间事。争甚么半张名利纸！

204

【马致远·寿阳曲】　花村外，草店西，晚霞明雨收天霁。四围山一竿残照里，锦屏风又添铺翠。

205

【赵孟頫·后庭花】 清溪一叶舟，芙蓉两岸秋。采菱谁家女，歌声起暮鸥。乱云愁，满头风雨，戴荷叶归去休。

青苔古木萧萧，苍云秋水迢迢，红叶山斋小小。有谁曾到？
探梅人过溪桥

张可久

【张可久·天净沙】　青苔古木萧萧，苍云秋水迢迢，红叶山斋小小。有谁曾到？探梅人过溪桥。

207

【张可久·红绣鞋】　无是无非心事，不寒不暖花时，妆点西湖似西施。控青丝玉面马，歌金缕粉团儿，信人生行乐耳！

【张可久·小桃红】　一城秋雨豆花凉，闲倚平山望。不似年时鉴湖上，锦云香，采莲人语荷花荡。西风雁行，清溪渔唱，吹恨入沧浪。

山头老树起秋声，沙嘴残潮荡月明。倚阑不尽登临兴，骨毛寒环佩轻，桂香飘两袖风生。携手乘鸾去，吹箫作凤鸣，回首江城。

【张可久·水仙子】 山头老树起秋声，沙嘴残潮荡月明。倚阑不尽登临兴，骨毛寒环佩轻，桂香飘两袖风生。携手乘鸾去，吹箫作凤鸣，回首江城。

【乔吉·满庭芳】 吴头楚尾，江山入梦，海鸟忘机。闲来得觉胡伦睡，枕著蓑衣。钓台下风云庆会，纶竿上日月交蚀。知滋味，桃花浪里，春水鳜鱼肥。

柏栏杆雾花吹鬓海风寒浩歌惊得浮云散细数青山指蓬莱一望间纱巾岸鹤背骑来惯举头长啸直上天坛

【乔吉·殿前欢】　柏栏杆，雾花吹鬓海风寒，浩歌惊得浮云散。细数青山指蓬莱一望间。纱巾岸，鹤背骑来惯。举头长啸，直上天坛。

枕苍龙云卧品清箫，跨白鹿春酣醉碧桃，唤青猿夜拆烧丹灶。二千年琼树老，飞来海上仙鹤。纱巾岸天风细，玉笙吹山月高，谁识王乔？

【乔吉·水仙子】 枕苍龙云卧品清箫，跨白鹿春酣醉碧桃，唤青猿夜拆烧丹灶。二千年琼树老，飞来海上仙鹤。纱巾岸天风细，玉笙吹山月高，谁识王乔？

213

新秋至人乍别顺长
江水流残月悠悠画
船东去也这思量
起头儿一夜

贯云石寿阳曲

【贯云石·寿阳曲】 新秋至，人乍别，顺长江水流残月。悠悠画船东去也，这思量起头儿一夜。

214

隔帘听，几番风送卖花声。夜来微雨天阶净。小院闲庭，轻寒翠袖生。穿芳径，十二阑干凭。杏花疏影，杨柳新晴。

【贯云石·殿前欢】　隔帘听，几番风送卖花声。夜来微雨天阶净。小院闲庭，轻寒翠袖生。穿芳径，十二阑干凭。杏花疏影，杨柳新晴。

村中……（草书）

【陶渊明·桃花源记】　晋太元中，武陵人捕鱼为业。缘溪行，忘路之远近。忽逢桃花林，夹岸数百步，中无杂树，芳草鲜美，落英缤纷。渔人甚异之，复前行，欲穷其林。林尽水源，便得一山。山有小口，仿佛若有光。便舍船，从口入。初极狭，才通人。复行数十步，豁然开朗。土地平旷，屋舍俨然，有良田、美池、桑竹之属。阡陌交通，鸡犬相闻。其中往来种作，男女衣着，悉如外人。黄发垂髫，并怡然自乐。见渔人，乃大惊，问所从来，具答之。便要还家，设酒杀鸡作食。村中闻有此人，咸来问讯。

晉太元中武陵人捕魚為
業緣溪行忘路之遠近忽
逢桃花林夾岸數百步中無
雜樹芳草鮮美落英繽紛
漁人甚異之復前行欲窮其
林盡水源便得一山山有小口
彷彿若有光便舍船從口入初極
纔通人復行數十步豁然開朗

自云先世避秦时乱，率妻子邑人来此绝境，不复出焉，遂与外人间隔。问今是何世，乃不知有汉，无论魏晋。此人一一为具言所闻，皆叹惋。余人各复延至其家，皆出酒食。停数日，辞去。此中人语云："不足为外人道也。"既出，得其船，便扶向路，处处志之。及郡下，诣太守，说如此。太守即遣人随其往，寻向所志，遂迷，不复得路。南阳刘子骥，高尚士也，闻之，欣然规往，未果，寻病终。后遂无问津者。

自己先立志硬素何必受制

于己人某此既悦山役出于道

与我人百陪旦上坐门去方

和出方淨善信勸言他人

一云金之玉以周为教依住人

为後延子三之献空出版

长净 五日三菲十三十中

【邵亨贞·后庭花】　铜壶更漏残，红妆春梦阑，江上花无语，天涯人未还。倚楼闲，月明千里，隔江何处山？

【王元鼎·醉太平】 声声啼乳鸦，生叫破韶华。夜深微雨润堤沙，香风万家。画楼洗净鸳鸯瓦，彩绳半湿秋千架。觉来红日上窗纱，听街头卖杏花。

（草书作品）

【朱庭玉·天净沙】 庭前落尽梧桐，水边开彻芙蓉。解与诗人意同，辞柯霜叶，飞来就我题红。

【吴西逸·清江引】 白雁乱飞秋似雪，清露生凉夜。扫却石边云，醉踏松根月，星斗满天人睡也。

【徐再思·阳春曲】 水深水浅东西涧，云去云来远近山。秋风征棹钓鱼滩，烟树晚，茅舍两三间。

平生不会相思，才会相思，便害相思。身似浮云，心如飞絮，气若游丝。空一缕余香在此，盼千金游子何之。证候来时，正是何时？灯半昏时，月半明时。

【徐再思·折桂令】　平生不会相思，才会相思，便害相思。身似浮云，心如飞絮，气若游丝。空一缕余香在此，盼千金游子何之。证候来时，正是何时？灯半昏时，月半明时。

晚云收，夕阳挂，一川枫叶，两岸芦花。鸥鹭栖，牛羊下。万顷波光天图画，水晶宫冷浸红霞。凝烟暮景，转晖老树，背影昏鸦。

【徐再思·普天乐】　晚云收，夕阳挂，一川枫叶，两岸芦花。鸥鹭栖，牛羊下。万顷波光天图画，水晶宫冷浸红霞。凝烟暮景，转晖老树，背影昏鸦。

长江浩浩西来，水面云山，山上楼台。山水相辉，楼台相映，天地安排。诗句就云山动色，酒杯倾天地忘怀。醉眼睁开，遥望蓬莱：一半烟遮，一半云埋。

【赵禹圭·折桂令】 长江浩浩西来，水面云山，山上楼台。山水相辉，楼台相映，天地安排。诗句就云山动色，酒杯倾天地忘怀。醉眼睁开，遥望蓬莱：一半烟遮，一半云埋。

草书

【鲜于必仁·折桂令】　草庐当日楼桑。任虎战中原，龙卧南阳；八阵图成，三分国峙，万古鹰扬。《出师表》谋谟庙堂，《梁甫吟》感叹岩廊。成败难量，五丈秋风，落日苍茫。

草書

漢子陵，晋淵明，二人到今香汗青。釣叟誰稱，農父隹名，去就一般輕。五柳莊月朗風清，七里灘浪穩潮平。折腰時心已愧，伸卻處夢先驚。聽，千萬古聖賢平。

鲜于必仁·寨儿令　汉子陵，晋渊明，二人到今香汗青。钓叟谁称，农父隹名，去就一般轻。五柳庄月朗风清，七里滩浪稳潮平。折腰时心已愧，伸却处梦先惊。听，千万古圣贤平。

梵宫晚，蒲牢日暮声送。半规凉月生帘风，骚客情尤重。此事二毛斑，秋夜永。楚峰，几重？遮不断相思梦。李致远赵景舟

【李致远·朝天子】 梵宫，晚钟。落日蝉声送。半规凉月半帘风，骚客情尤重。何处楼台，笛声悲动？二毛斑，秋夜永。楚峰，几重？遮不断相思梦。

西湖烟水茫茫，百顷风潭，十里荷香。宜雨宜晴，宜西施淡抹浓妆。尾尾相衔画舫，尽欢声无日不笙簧。春暖花香，岁稔时康。真乃上有天堂，下有苏杭。

【奥敦周卿·太常引】　西湖烟水茫茫，百顷风潭，十里荷香。宜雨宜晴，宜西施淡抹浓妆。尾尾相衔画舫，尽欢声无日不笙簧。春暖花香，岁稔时康。真乃上有天堂，下有苏杭。

草书作品

【滕宾·普天乐】 柳丝柔，莎茵细。数枝红杏，闹出墙围。院宇深，秋千系。好雨初晴东郊媚。看儿孙月下扶犁。黄尘意外，青山眼里，归去来兮。

【袁宏道·初至西湖记】 从武林门而西，望保叔塔突兀层崖中，则已心飞湖上也。午刻入昭庆，茶毕，即棹小舟入湖。山色如娥，花光如颊，温风如酒，波纹如绫，才一举头，已不觉目酣神醉，此时欲下一语描写不得，大约如东阿王梦中初遇洛神时也。余游西湖始此，时万历丁酉二月十四日也。晚同子公渡净寺，觅阿宾旧住僧房。取道由六桥、岳坟、石径塘而归。草草领略，未及遍赏。次早得陶石篑帖子，至十九日，石篑兄弟同学佛人王静虚至，湖山好友，一时凑集矣。

233

【王国维·人间词话（一则）】 古今之成大事业、大学问者，必经过三种之境界："昨夜西风凋碧树。独上高楼，望尽天涯路。"此第一境也。"衣带渐宽终不悔，为伊消得人憔悴。"此第二境也。"众里寻他千百度，蓦然回首，那人却在，灯火阑珊处。"此第三境也。此等语皆非大词人不能道。然遽以此意解释诸词，恐为晏欧诸公所不许也。

白石写景之作，如"二十四桥仍在，波心荡、冷月无声"，"数峰清苦，商略黄昏雨"，"高树晚蝉，说西风消息"，虽格韵高绝，然如雾里看花，终隔一层。梅溪、梦窗诸家写景之病，皆在一"隔"字。北宋风流，渡江遂绝。抑真有运会存乎其间耶？

王国维人间词话一则

【王国维·人间词话（一则）】 白石写景之作，如"二十四桥仍在，波心荡、冷月无声"，"数峰清苦，商略黄昏雨"，"高树晚蝉，说西风消息"，虽格韵高绝，然如雾里看花，终隔一层。梅溪、梦窗诸家写景之病，皆在一"隔"字。北宋风流，渡江遂绝。抑真有运会存乎其间耶？

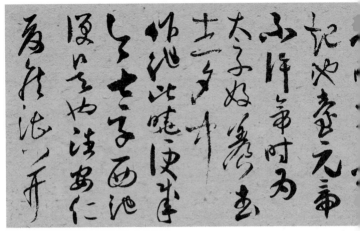

【刘义庆·世说新语（五则）】 戴安道中年画行像甚精妙。庾道季看之，语戴云："神明太俗，由卿世情未尽。"戴云："唯务光当免卿此语耳。"晋明帝欲起池台，元帝不许。帝时为太子，好养武士，一夕中作池，比晓便成。今太子西池便是也。 潘安仁、夏侯湛并

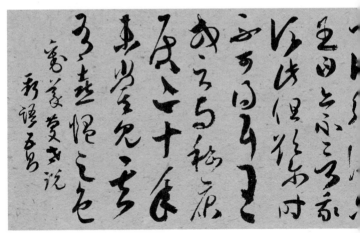

有美容，喜同行，时人谓之连璧。 王丞相过江，自说昔在洛水边，数与裴成公、阮千里诸贤共谈道。羊曼曰："人久以此许卿，何须复尔？"王曰："亦不言我须此，但欲尔时不可得耳！" 王戎云："与嵇康居二十年，未尝见其喜愠之色。"

【李文炤·勤训（节录）】 治生之道，莫尚乎勤。故邵子云："一日之计在于晨，一岁之计在于春，一生之计在于勤。"言虽近而旨则远矣。

【王国维·人间词话（一则）】 有造境，有写境，此理想与写实二派之所由分。然二者颇难分别。因大诗人所造之境必合乎自然，所写之境亦必邻于理想故也。

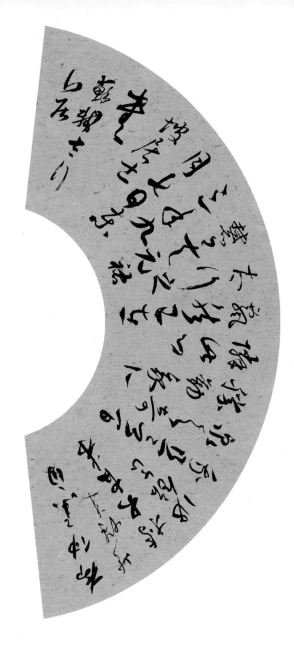

【苏轼·太行卜居】柳仲孳自共城来，持大宫未作饭食牍，且言百泉之奇胜，劝我卜邻。此心飘然已在太行之麓矣！元祐三年九月七日，东坡居士书。

240